T0078342

这里不简单哟！

这里不简单哟！

Aeri.Rue

For book orders, email orders@traffordpublishing.com.sg

Most Trafford Singapore titles are also available at major online book retailers.

Cover design: Maggi Chin

Printed in Singapore.

ISBN: 978-1-4669-9200-9 (sc)
ISBN: 978-1-4669-9201-6 (hc)
ISBN: 978-1-4669-9202-3 (e)

Trafford rev. 06/17/2013

 www.traffordpublishing.com.sg
Singapore
toll-free: 800 101 2656 (Singapore)
Fax: 800 101 2656 (Singapore)

目录

大家好。我是不爱理。是个爱看漫画和画漫画的人。但是我却因为现实生活而没有去当漫画家。

从学院毕业后，我去了一间名叫"当当当当"的店工作。它位于一间购物广场的一楼。

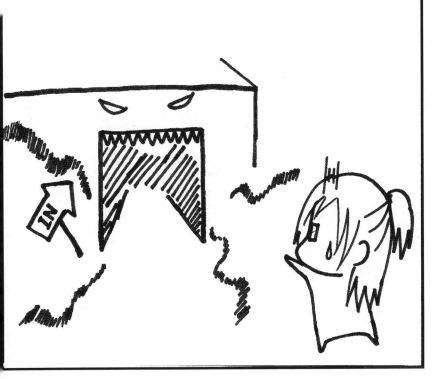

这里主要是卖服装，但也有卖别的东西如：旅行袋和鞋子，婴儿用品等等。

它是整间购物广场里最大的一间店。没有人在这广场里工作的会不认识它。

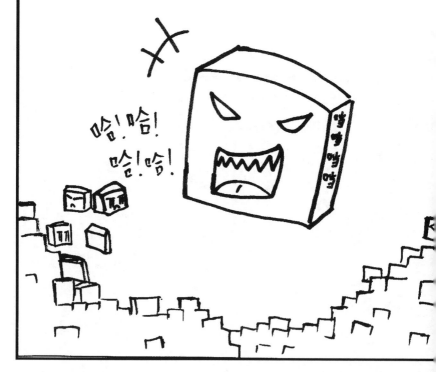

到底我是怎样被"吸进"这家店的"魔口"里去的呢？

其实是我爸爸在报章上看见"当当当当"有聘请女主管。于是就叫我去应征。

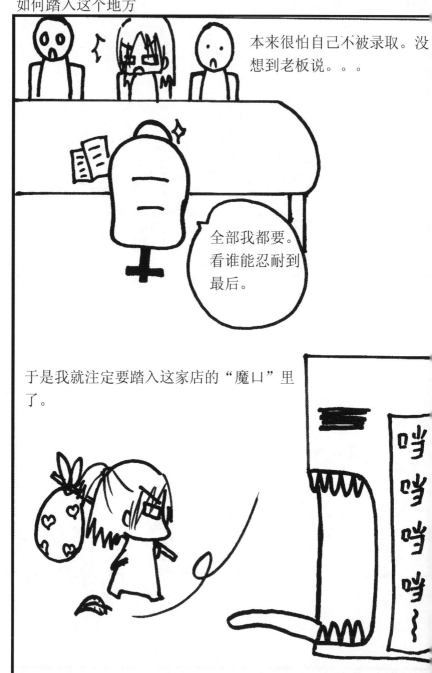

本来很怕自己不被录取。没想到老板说。。。

全部我都要。看谁能忍耐到最后。

于是我就注定要踏入这家店的"魔囗"里了。

超人 !?

我在这里认识了超人。她是女装
部的主管。说话超大声。

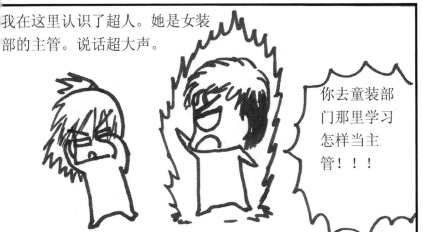

你去童装部
门那里学习
怎样当主
管！！！

还有，她的说话速度超快。有时根本进不了耳朵。

发呆中

她的出现总是给我很大的压力。

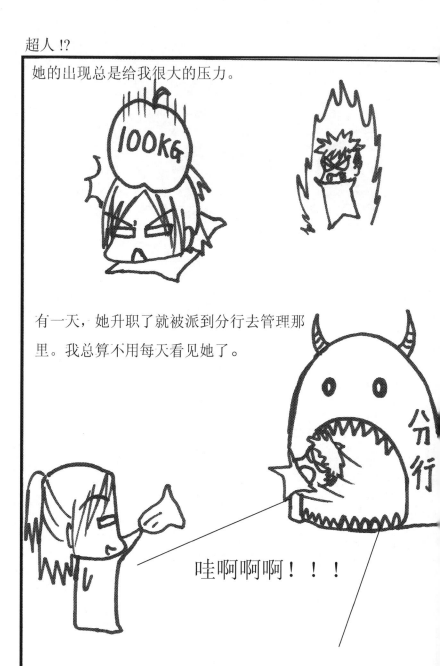

有一天，她升职了就被派到分行去管理那里。我总算不用每天看见她了。

哇啊啊啊！！！

女装部的另外一位主管叫机关枪。就是凶！很多人都给她"射"过。

人家说每个人有三把防鬼的火。她的却不是防鬼用的。。。

如果在远处就望见她，我就会绕路走。

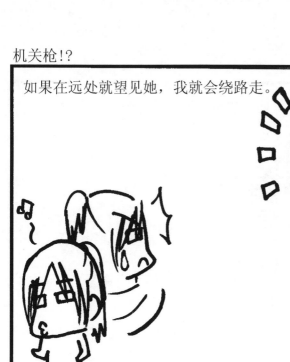

但是工作时间以外她有时候是个好阿婶。曾经在外面遇见她，请我喝茶。

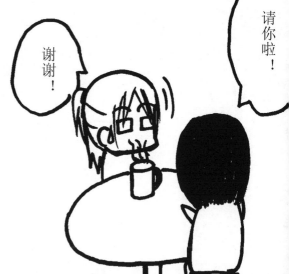

我来到童装部第一件事就是学习折衣服。因为要从低学起。

第一次工作，我没注意到空调就在我头上直吹。

几个小时过后，我不行了。头晕作呕。

放衣服的架子。

接下来我也学了贴价钱。

贴美美。不要歪来歪去的。知道吗？

知道了

另外还有一种方式是用类似枪的用具把价钱标上。

如果不小心使用，很容易发生意外。。。。。

痛啊！！

本来以为做主管只是做做文件的东西，吩咐一下员工去工作就可以了。

没想到在面试时省略了那么多内情。其实主管有很多苦功要做！！连抬货也是有份的！！

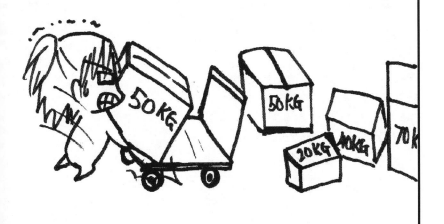

大甩卖咯!

有时候我们有做大甩卖。很多有牌子的货都卖得很便宜。

但是，大甩卖地点都在底楼。我们的店却在一楼。到底我们大甩卖时又有什么苦工呢？

店 →

1st FLOOR

在这里大甩卖

G FLOOR

大甩卖咯!

早上，我们就把这些甩卖用的"OFFER BIN"抬下楼下。不能搭电梯，太慢了。

晚上收工时由于老板不买帆布之类的围起来，我们也就只好抬上去了。不然给偷了也不知道。但是速度一定比早上快！！！

冲啊！！

我的伙伴

一个部门都会有两个主管。我的伙伴也是我的前辈，比我有经验。名字是小眼睛。

她跟我不一样，完全是认真类型的人。死板板的脸总是引起其他人的不满。让人以为她很不友善。

别吵架。。。

但是认真也没有什么不好的，至少她工作很认真。

而且她的为人也没有什么大问题。我和她相处的还不错。不像其它部门很常伙伴之间会吵架。

但是小眼睛总是让某些人觉得不爽而对她也不友善了。我觉得好可怜，也无能为力。毕竟那是天生的个性嘛。

别
哭。

好在她总是很快就振作起来。这也是我欣赏她的其中一点。

有些客人喜欢乱翻衣服。弄得一地都是也不拾起来。

当然很多客人不会发现有衣服掉在地上。

客人

当然也有一些好心的客人会帮忙捡起掉了的衣服。只是。。。

正要去捡 →

也有顽皮的小孩这样玩。。。。。

错了！！不可以这样！

老鼠？

这里时常有小偷偷衣服。我们的暗号是"有老鼠"。

有些小偷已经出了名，很多员工都认得。如果他们一出现我们就会播放一段音乐，是暗示全部员工注意有小偷。

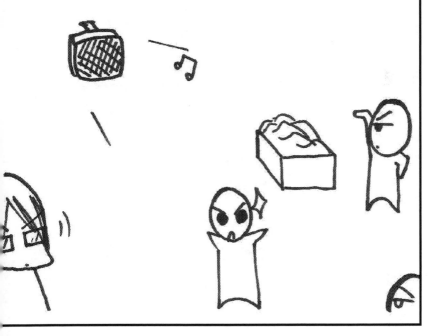

老鼠？

一天，我看见了"老鼠"。

我马上通知广播处。

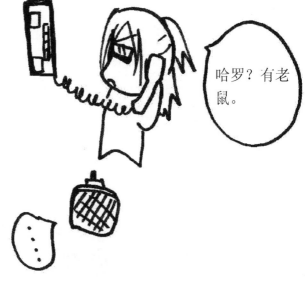

哈罗？有老鼠。

可是等了很久，却没有播放"老鼠"音乐。

老鼠？

突然，我看见我们店的守卫穿了全副"武装"进来。。。。。。

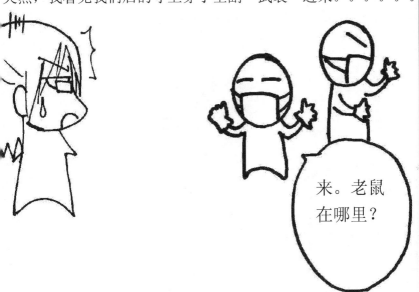

来。老鼠
在哪里？

当我去询问时才知道原来是广播处的人误会了，以为是真的老鼠，所以才没有播放音乐而是叫人来抓老鼠。

我们的大老板已经把店交给他的儿子管理了。我们叫儿子小老板（在背后）。但是现在真的是他"最大"。

一天，皇上有旨。下令我和某供应商家要求折扣。因为他的货不怎么好卖。

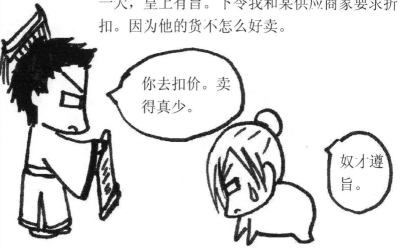

你去扣价。卖得真少。

奴才遵旨。

虽然很紧张又害怕，我还是去做了。因为我没有经验，开口也难。

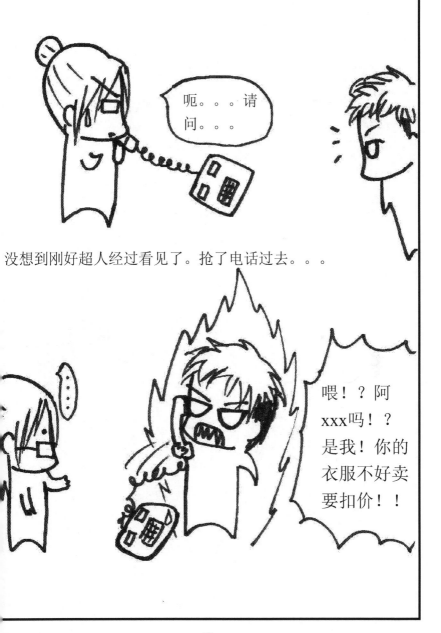

没想到刚好超人经过看见了。抢了电话过去。。。

只花了几分钟的时间，超人就帮我解决了我的难题。突然觉得她好伟大啊！

但是，不是每次都那么幸运有超人帮忙。。。很快的皇上又召见我了。

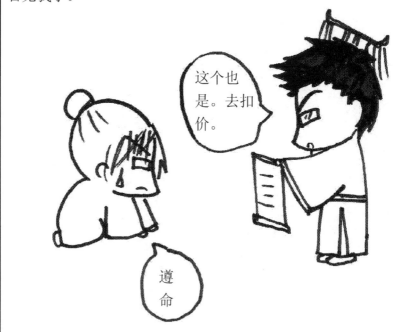

这个也是。去扣价。

遵命

大减价时

有特别节日的时候我们会有大减价。

那时候，我的部门会乱到难以置信。客人很多会乱翻衣服。

大减价时

大减价在收银部很常会排长龙。我们主管都会给叫去帮忙。
但是有些客人不管后面有多少人在等。。。他们却可
以。。。。。。

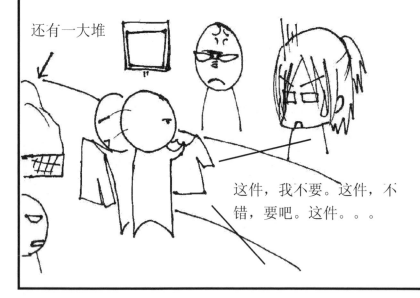

还有一大堆

这件，我不要。这件，不错，要吧。这件。。。

因为很多客人，小孩子也多。偶尔会留下"黄金"要我们收。

我还试过当面看着小孩尿尿。这都是父母忙着选衣服迟迟不带孩子上厕所造成的。

天啊！！

27

会员

我们的店有给客人申请会员卡。不过要每年更新。就是一年就过期啦。

老板要弄这个会员卡，主要是在我们没有大减价时，做些促销吸引顾客申请会员卡来获取折扣。

但是，不是每个客人都觉得是好事。毕竟会员卡也不是免费申请。

什么会员！？不是会员就没有折扣！？觉得我买不起吗！？

不好意思。不是那个意思。

有些老"安弟"为了节省申请会员卡的钱，又想拿到折扣。在收银部看见有客人有会员卡就"借卡"

你好。能借我吗？没折扣好浪费啊！

如果我们有大减价，不管是不是会员，得到的折扣都是一样的。会员却不那么认为。

NO!

会员有折扣再折扣？

总之，不管这会员卡帮老板赚了多少钱，我想说的是它带来的麻烦也实在不少。希望老板有一天能取消这东西。

哎呀！我忘记带卡，检查身份证号码也能给我折扣吗？
Please。。。

唉。。。安弟，不能啦。。。

有些客人很喜欢把小孩放到我们的OFFER BIN上, 然后自己可以慢慢选衣服.

我们是几十年的店了, 就算是OFFER BIN也是又老又残了, 一点也不稳固. 所以把小孩放上去是很危险的.

OFFER BIN

有时候客人忙着选衣服,把宝宝放在OFFER BIN后忘记带走.吓了其他客人一跳!

如果是小孩,顽皮的还会乱踢衣服.

点货

做这一行少不了
要点货.

可是点太多货时, 很容易打磕睡...然后数到哪里都乱了.

点了的数目可以成为一大堆文件.

但是如果老板的秘书检查后发现和电脑存货数目不对, 就会要我们再点过.

这些要点过.

传真机

我们有时候需要用到传真机传文件. 所以办公室里有一部传真机.

按了号码后要听到有"哔"的声音才可以按"开始"的按钮.

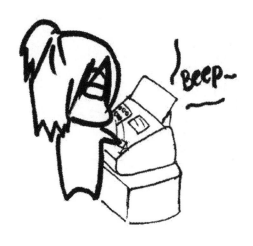

传真机

有时候可能按错传真号码, 或对方接了电话, 会听见有人回
答...

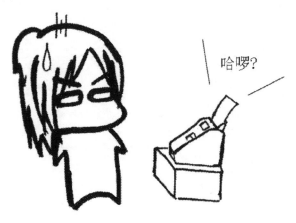

也有的时候等不到"哔"的声音, 等到累...

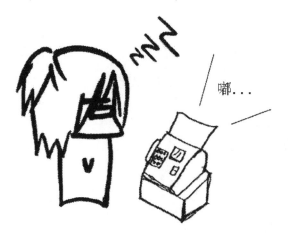

如果纸张的品质不好，它还会卡住...

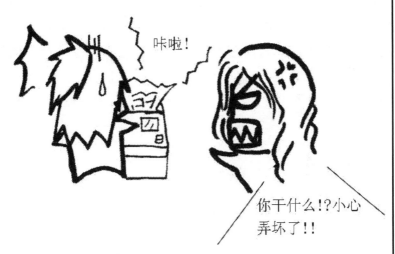

每次传真，真的要好好拜托一下传真机别出问题.

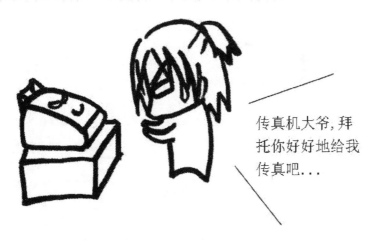

三年了

不知不觉，我已经在这里工作了三年...

嘿嘿!其实我也不错吧?

从开始为了儿子工作赚钱，到现在我又有了第二个宝宝. 不可否认这份工作的确养活了我和孩子.

妈咪!

三年了

虽然工作不有趣, 但是还是喜欢画一画. 有时侯同事看了我的漫画都会笑, 这也是我的成就.

但是工作久了, 创作力都退步了. 有时真的觉得脑袋都塞住了想不出故事来.

三年了

虽然很短, 但是这都是我在这里工作的经历. 如果你的工作也是不是你感兴趣的, 不妨自己为自己的工作也画一画或写一写以便和身边的朋友们分享一下. 或许你也会觉得原来那么可笑.

再见咯!

End~

Printed in the United States
By Bookmasters